中國碑帖名品 二編 [十八]

張瑞圖草書古詩十九首卷

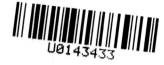

上海書畫出版社

《中國碑帖名品》（二編）編委會

編委會主任

王立翔

編委（按姓氏筆畫爲序）

王立翔　田松青

朱艷萍　張恒烟

孫稼阜　馮　磊

馮彦芹

本册責任編輯

張恒烟　馮彦芹

本册釋文注釋

吳國豪　俞　豐

陳鐵男

本册圖文審定

田松青

前 言

中華文明綿延五千餘年，文字實具第一功。從倉頡造字而雨粟鬼泣的傳說起，歷經華夏子民智慧聚集、薪火相傳，終使漢字生生不息，蔚爲壯觀。伴隨着漢字發展而成長的中國書法，基於漢字象形表意的特性，在一代又一代書寫者的努力之下，最終超越其實用意義，成爲一門世界上其他民族文字無法企及的純藝術，并成爲漢文化的重要元素之一。在中國知識階層看來，書法是中國人『澄懷味象』、寓哲理於詩性的藝術最高表現方式，她净化、提升了人的精神品格，歷來被視爲『道』『器』合一。而事實上，中國書法確實包羅萬象，從孔孟釋道到各家學説，從宇宙自然到社會生活，中華文化的精粹，在其間都得到了種種反映，書法無愧爲中華文化的載體。書法又推動了漢字的發展，篆、隸、草、行、真五體的嬗變和成熟，源於無數書家承前啓後、對漢字美的不懈追求，多樣的書家風格，則愈加顯示出漢字的無窮活力。那些最優秀的『知行合一』的書法家們是中華智慧的實踐者，他們匯成的這條書法之河印證了中華文化的發展。

因此，學習和探求書法藝術，實際上是瞭解中華文化最有效的一個途徑。歷史證明，漢字及其書法衝破了民族文化的隔閡和時空的限制，在世界文明的進程中發生了重要作用。我們堅信，在今後的文明進程中，這一獨特的藝術形式，仍將發揮出巨大的力量。然而，在當代社會經濟高速發展、不同文化劇烈碰撞的時期，書法也遭遇前所未有的挑戰，而漢字書寫的退化，或許是書法之道出現踟躕不前窘狀的重要原因，因此，有識之士深感傳統文化有『迷失』和『式微』之虞。書法藝術的健康發展，有賴於對中國文化、藝術真諦更深刻的體認，匯聚更多的力量做更多務實的工作，這是當今從事書法工作的專業人士責無旁貸的重任。

有鑒於此，上海書畫出版社以保存、還原最優秀的書法藝術作品爲目的，從系統觀照整個書法史藝術進程的視綫出發，於二〇一一年至二〇一五年間出版《中國碑帖名品》叢帖一百種，受到了廣大書法讀者的歡迎，成爲當代書法出版物的重要代表。爲了能夠更好地呈現中國書法的魅力，滿足讀者日益增長的需求，我們決定推出叢帖二編。二編將承續前編的編輯初衷，擴大名作的匯集數量，進一步提升品質，以利讀者品鑒到更多樣的歷代書法經典，獲得對中國書法史更爲豐富的認識，促進對這份寶貴遺産更深入的開掘和研究。

上海書畫出版社

簡 介

張瑞圖（一五七〇—一六四四），晉江（今福建省晉江市）人，字長公、無畫，號二水、果亭山人、芥子、白毫庵主等。

明代書家。萬曆三十五年（一六〇七）進士，授翰林院編修，後以禮部尚書入閣，擢建極殿大學士，加少師。時魏忠賢霸政，不可一世，張瑞圖亦委身同流，『忠賢生祠碑文，多其手書』（《明史·閹黨傳·張瑞圖》）。與施鳳來等被稱爲『魏家閣老』。崇禎初被定爲閹黨，獲罪罷歸，後隱居晉江故里，生活恬淡，田園林壑，忘情山水，寄心書畫。年七十五卒。有《白毫庵內篇》《白毫庵外篇》等。張瑞圖以擅書名世，擅楷、行、草，其結體奇崛硬峭，筆勢折拗縱橫，氣脉通貫，風格獨特。《明史》稱邢侗、張瑞圖、米萬鍾、董其昌爲當時『善書名者』，其時亦有同道者倪元璐、黃道周、王鐸、傅山等，倡奇倔狂逸風貌，力避柔媚，在書法史上有突破藩籬的意義。又兼擅山水，骨格蒼勁，點染清逸，偶作佛像，饒有意趣，但皆極少傳世。

《草書古詩十九首》，紙本，縱二十七厘米，橫六百一十二厘米，今藏臺北何創時書法藝術基金會。內容源自《文選》，係南朝梁昭明太子蕭統從傳世佚名古詩中選十九首錄編而入，是文學史上的名篇。是卷筆法勁健，結體拙野，布局參差掩映，氣勢縱橫，氣骨蒼老，與傳統二王書風迥異。

卷首鈐有『文學侍從之臣』『午壁寓目』『姚近輪印』『王氏家藏』等印，卷尾有『張長公』『瑞圖』『張學悌印』『逸之別號佳仙』『張午壁』『幼卿真賞』『泉唐姚右卿珍藏書畫印』等印。

古诗

古、重川、與君生苐離相

去万餘里各在天一涯道路

阻且長會面安可知胡馬依

重：復，又。指不停地前行。

生别離：生，硬。即難以再見的『永别離』。《楚辭·九歌·少
司命》：『悲莫悲兮生别離，樂莫樂兮新相知。』

涯：邊際。

知：一本作『期』。

依：一本作『嘶』。

古诗。／行行重行行，與君生别離。相／去萬餘里，各在天一涯。道路／阻且長，會面安可知。胡馬依／

北風越鳥巢南枝相去日

以遠衣帶日以緩浮雲蔽

白日游子不顧返思君令

人老歲月忽已晚棄捐勿

北風，越鳥巢南枝。相去日〉以遠，衣帶日以緩。浮雲蔽〉白日，游子不顧返。思君令〉人老，歲月忽已晚。棄捐勿〉

以：同「已」。

顧：念。

忽已晚：流轉迅速，此指年關將近。

緩：寬鬆。指日漸消瘦，衣帶漸寬。

胡馬、越鳥：北方所產的馬，南方所產的鳥。指思念故鄉或是故國。《文選》李善注引《韓詩外傳》：「《詩》曰：『代馬依北風，飛鳥栖故巢。』皆不忘本之謂也。」

青青河畔草，鬱鬱園中柳。盈盈樓上女，皎皎當窗牖。娥娥紅粉妝，纖纖出素手。昔……努力加餐飯

鬱鬱：青蔥茂盛之貌。

棄捐勿復道：棄捐，拋棄、廢置。此句意爲丟開這些不要再說了。

加餐飯：意爲強加飲食以保重身體，勿因思念而勞損。

窗牖：窗戶，古時通氣透光鑿壁者稱爲『牖』，置於屋頂者稱爲『窗』。

盈盈：舉止、儀態得體之貌。

皎皎：白皙明潔貌。

復道，努力加餐飯。

娥娥：姿色姣好之貌。

青青河畔草，鬱鬱園中柳。／盈盈樓上女，皎皎當窗牖。／娥娥紅粉妝，纖纖出素手。昔／

為娼家女今為蕩子婦

子行不歸空房難獨守

青陵上柏磊磊澗中石

地百皂如遠行客斗酒

娼家女：指常年在外從事歌舞賣藝的女子。

蕩子：游子，指在外鄉漫游的人，與後世浪蕩不務正業的人含義不同。

為娼家女，今為蕩子婦。蕩〈子行不歸，空房難獨守。〉青青陵上柏，磊磊澗中石。人生天〈地間，忽如遠行客。斗酒〈

磊磊：石頭繁多堆積之貌。《楚辭·九歌·山鬼》：『采三秀兮於山間，石磊磊兮葛蔓蔓。』

忽如遠行客：形容人生短暫，猶如遠行之客匆匆而過。

斗酒：指區區一斗酒，酒不多的意思。

相娛樂，聊厚不爲薄。驅
車策駑馬，遊戲宛與洛。
洛中何鬱鬱，冠帶自相索
長衢羅夾巷，王侯多第

斗：酒器量詞。曹操《祀故太尉橋玄文》：『醊近之後，路有經由，不以斗酒隻雞過相沃酹，車過三步，腹痛勿怪。』聊厚不爲薄：此句意爲斗酒雖薄但可娛樂，暫且當作是豪華的宴飲亦是無妨。

駑馬：劣馬。《周禮·夏官·馬質》：『馬量三物，一曰戎馬，二曰田馬，三曰駑馬。』

鬱鬱：形容洛京中繁盛熱鬧之貌。

宛與洛：宛，今河南南陽，是東漢的『南都』。洛，今河南洛陽，是東漢的都城。兩地當時皆十分繁華。

冠帶自相索：冠帶，指官吏、士紳。西京賦張衡《西京賦》：『冠帶交錯，方轅接軫。』索，拜訪。此句意爲公卿官貴自結密網，外人難以插足。

相娛樂，聊厚不爲薄。驅／車策駑馬，游戲宛與洛。／洛中何鬱鬱，冠帶自相索。／長衢羅夾巷，王侯多第／

宅兩宮遠相望雙闕百餘
尺極宴娛心意感感何所
逼
今日良宴會歡樂難具陳

宅。兩宮遙相望，雙闕百餘〉尺。極宴娛心意，感感何所〉逼。／今日良宴會，歡樂難具陳。

長衢：即大街。夾巷：長衢兩旁的小巷。

第宅：即宅第。《漢書·外戚傳上·孝武鉤弋趙倢伃》：『順成侯有姊君姁，賜錢二百萬，奴婢第宅以充實焉。』

兩宮：指洛陽城內的南北兩宮。

闕：古代宮殿、祠廟或陵墓前左右各一高臺，上有樓觀，二闕間置道路。亦代指宮門。

逼：一作『迫』。這兩句意為，那些在王侯宅邸之人，本可歡宴娛心，為何反而感感而愁，若有所迫者。

燕：通『宴』。

感感：憂懼，憂傷貌。《論語·述而》：『君子坦蕩蕩，小人長感感。』

具陳：全部說出來。

○○六

令德：德操高尚之人。蔡邕《上封事陳政要七事》：「太子官屬，宜搜選令德，豈有但取丘墓凶醜之人？」此指精通音律并有美德的人。

識曲聽其真：指請知音者聽這曲中的真意。即指下文『人生寄一世』六句。

含義俱未申：指心中已領會其真意但都沒有説出口。申，一作『伸』。

彈箏奮逸響，新聲妙入／神。令德唱高言，識曲聽其／真。齊心同所願，含意俱未／申。人生寄一世，奄忽若飄塵。

奄忽若飄塵：奄忽，疾速。飄塵，一作『飆塵』，指狂風裏被捲起來的塵土。此句意為感慨人生之短促、空虛、無常。

彈箏奮逸響 新聲妙入
神令德唱高言 識曲聽其
真齊心同所願 含意俱未
申人生寄一世 奄忽若飄塵

何不策高足　先據要路津

無為守窮賤　轅軻長苦

辛

西北有高樓上與浮雲齊

何不策高足，先據要路津。／無為守窮賤，轅軻長苦／辛。／西北有高樓，上與浮雲齊。／

策高足：乘快馬疾馳，意為捷足先登。高足，漢代驛傳設高
足、中足、下足三等馬匹。

無為：不要。

要路津：重要的道路、渡口。意為顯要的職位。

轅軻：坎坷、困頓，不得志。

杞梁妻　清商隨風發，中

交疏結綺窗阿閣三重

堦上有絃歌聲音響

何以誰能為此世無為

杞梁妻清商隨風發中

交疏：花格子。

綺窗：雕刻或繪飾得很精美的窗戶。左思《蜀都賦》：『開高軒以臨山，列綺窗而瞰江。』吕向注：『綺窗，雕畫若綺也。』

阿閣：四面皆有簷霤的樓閣。

杞梁妻：春秋齊大夫杞梁之妻，或是孟姜原型。《禮記·檀弓下》：『齊莊公襲莒於奪，杞梁死焉。其妻迎其柩於路，而哭之哀。』劉向《列女傳·齊杞梁妻》：『杞梁之妻無子，內外皆無五屬之親。既無所歸，乃枕其夫之尸於城下而哭，內誠動人。道路過者莫不為之揮涕。十日而城為之崩。』琴曲有《杞梁妻嘆》。

清商：音調淒清悲切的商音。《韓非子·十過》：『公曰：』「清商固最悲乎？」師曠曰：「不如清徵。」』商，古代五音之一。

交疏結綺窗，阿閣三重／階。上有絃歌聲，音響／一何悲！誰能為此曲，無乃／杞梁妻。清商隨風發，中／

曲正紆徊一彈五言歎掉換

有餘衰不惜歌者苦但傷

玄音摻顧為雙鳴鶴奮

翅起高飛

曲正徘徊。一彈再三歎，慷慨、有餘哀。不惜歌者苦，但傷、知音稀。願為雙鳴鶴，奮、翅起高飛。

鳴鶴：典出《易·中孚》：『鶴鳴在陰，其子和之。』王弼注：『處於幽昧而行不失信，則聲聞於外，爲同類之所應焉。』一作『鴻鵠』，即鴻雁與天鵝，因二者高飛，借喻爲志向高遠之人同道而行。

孔穎達疏：『立誠篤至，雖在闇昧，物亦應焉。』

中曲：曲子的中段。

徘徊：形容樂聲低迴。

涉江采芙蓉，芳草澤多

芳州采之訪遺誰兩里在

遠望言所望舊長訪

漫浩同心而離居憂

蘭澤：生有蘭草的沼澤地。漢枚乘《七

發》：「游涉乎雲林，周馳乎蘭澤。」

遺：贈送。

浩浩：遠大無邊之貌。唐劉滄《春日旅游》：「浩浩晴原人獨

去，依依春草水分流。」

涉江采芙蓉，

蘭澤多／芳草。采之欲遺誰，所思在／遠道。還顧望舊鄉，長路／漫浩浩。同心而離居，憂（傷）／

以終老

明月皎夜光促織鳴東壁

玉衡指孟冬眾星何

歷歷白露沾野草時節

促織：蟋蟀的別名。一作『趣織』。

玉衡指孟冬：玉衡，指北斗七星中的第五星。《春秋運斗樞》：『北斗七星，第一天樞，第二璇，第三機，第四權，第五玉衡，第六開陽，第七搖光。』孟冬，十月，此處指方位。此句意為玉衡星指向西北方，表示已過夜半。

以終老。\明月皎夜光，促織鳴東\壁。玉衡指孟冬，眾星何\歷歷。白露沾野草，時節\

歷歷：排列清晰之貌。

玄鳥逝安適昔

鳥逝安適昔我同門友爲

舉振六翮不念携手好

棄我如遺跡南箕北有

玄鳥逝安適：玄鳥，燕子。安適，何處去。此句意爲夏末天氣轉冷，燕子作爲候鳥又要南遷到何處。

六翮：翮，鳥正羽之翎管。據説善飛之鳥有六翮，此指兩翼。《戰國策·楚策四》：『奮其六翮而凌清風，飄搖乎高翔。』

忽復易。秋蟬鳴樹間，玄〳鳥逝安適。昔我同門友，高〳舉振六翮。不念携手好，〳棄我如遺跡。南箕北有〳

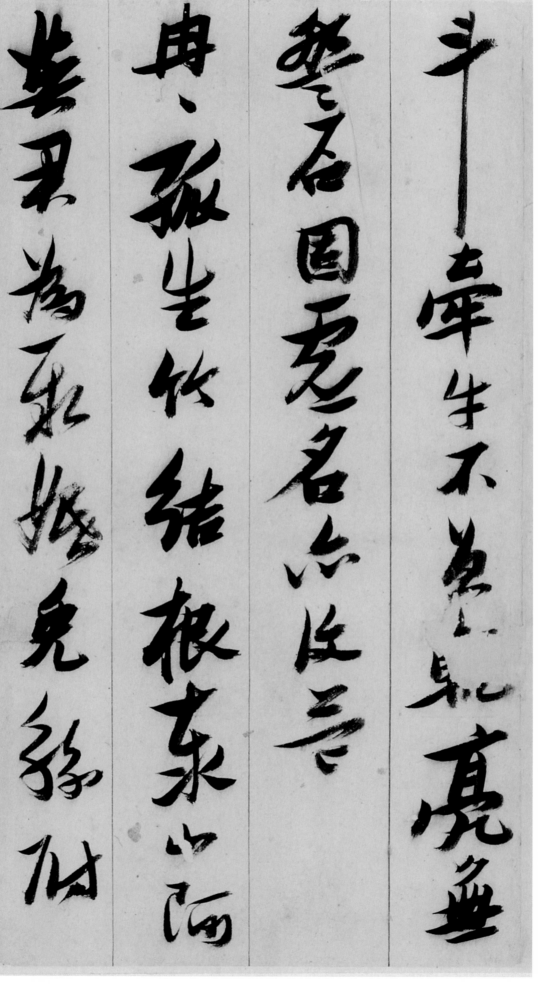

冉冉：柔弱下垂貌。此處指女子自寓柔弱。

泰山阿：泰山，大山。阿，山坳。結根於山坳之處，可以避風。《文選》收本詩李善注曰：『結根於山阿，喻婦人托身於君子也。』

斗，牽牛不負軛。亮無、盤石固，虛名亦復益。／冉冉孤生竹，結根泰山阿。／與君為新婚，兔絲附／

女蘿兔絲生有時夫婦

會有宜千里遠結婚悠

悠隔山陂思君令人老軒

車來何遲傷彼蕙蘭

兔絲附女蘿：兔絲，即菟絲。《淮南子·說山訓》：「千年之松，下有茯苓，上有兔絲。」高誘注：「一名女蘿也。」女蘿，植物名，即松蘿。多附生於松樹之上，成絲狀下垂。此句指兔絲、女蘿相互纏繞而生，象徵締結婚姻。呂延濟注：「菟絲女蘿并草，有蔓而密，言結婚情如此。」

宜：適當的時間。　這兩句是說夫婦也應該及時相聚，就像兔絲及時而生。

悠悠：遼遠貌。

女蘿。兔絲生有時，夫婦〈會有宜。千里遠結婚，悠〉悠隔山陂。思君令人老，軒〈車來何遲！傷彼蕙蘭〉

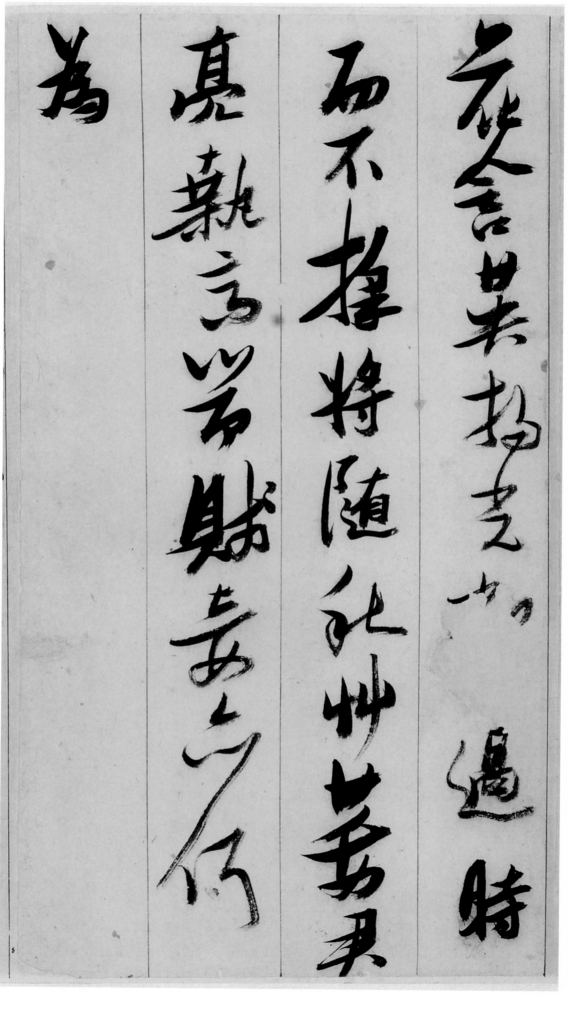

花，含英揚光（輝）；過時／而不採，將隨秋草萋。君／亮執高節，賤妾亦何／爲。

蕙蘭：兩種香草。《爾雅·翼》：『一榦一花而香有餘者，蘭；一榦數花而香不足者，蕙。』

含英：花朵含苞待放。《後漢書·馮衍傳》：『開歲發春兮，百卉含英。』

亮：誠信。君亮執高節，賤妾亦何爲：這兩句是女子自我寬慰之辭。意思是丈夫守節不移，一定會到來，自己何必自尋煩惱。

庭中有奇樹，
（緑葉）發華／滋。攀條折其榮，
將以遺／所思。馨香盈懷袖，路／遠莫致之。此物何足／

莫致之：指没有送到對方的手中。

發華滋：花開繁盛。

榮：指花。

貴但感別經

迢迢牽牛星、皎皎河漢女

纖、濯素手札弄機

將終日不成章泣涕

貴，但感別經（時）。／迢迢牽牛星，皎皎河漢女。／纖纖濯素手，札札弄機／杼。終日不成章，泣涕／

別經時：指離別多時，但其中情義長存於禮物之中。

擢：引，舉。

札札：象聲詞。

不成章：指不能織出經緯紋理。

河漢女：指織女星。

泪如河漢佳 求相

去庶義好尋一水日脈

不曰語

迴車駕言邁悠悠涉七

盈盈：《文選》收本詩劉良注：『盈盈，端麗貌。』

脈脈：默默地以凝視對方的方式傳達情思。

駕言：駕，乘車；言，語助詞。語出《詩經·邶風·泉水》：

『駕言出游，以寫我憂。』後因以代指出游、出行。邁：遠行。

泪如雨。河漢清（且）淺，相／去復幾許。盈盈一水間，脈脈／不得語。／迴車駕言邁，悠悠涉長／

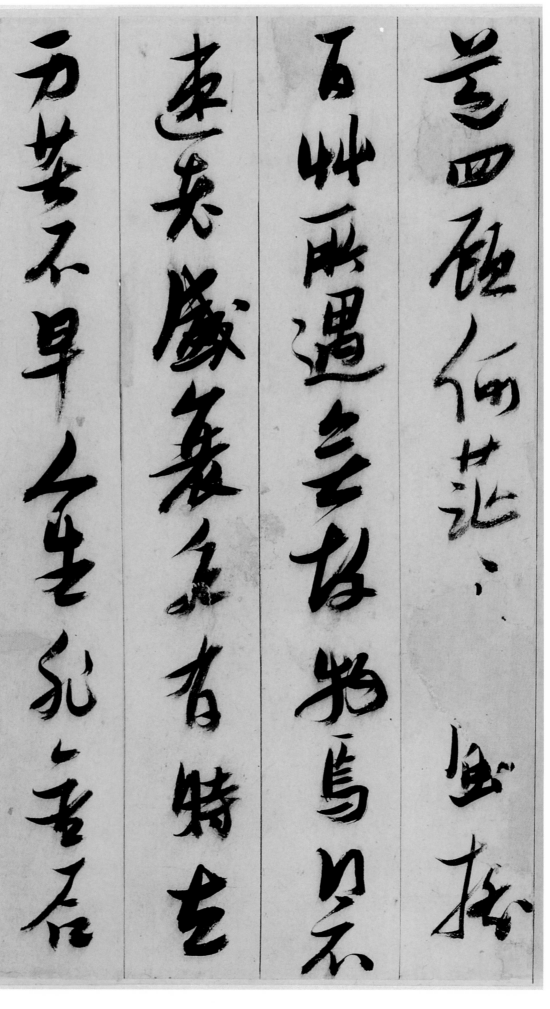

立身：指人生事業的建樹。

道。四顧何茫茫，（東）風搖 \ 百草。所遇無故物，焉得不 \ 速老。盛衰各有時，立 \ 身苦不早。人生非金石，\

壽考：長壽。考，年紀大。

物化：死亡。

相屬：連綿不斷。

榮名：榮耀美德之名。《戰國策·齊策四》：『且吾聞效小節者不能行大威，惡小耻者不能立榮名。』也可理解爲榮祿與聲名。

豈得長壽考。（奄）忽隨／物化，榮名以爲實。／東城高且長，逶迤自相／屬。迴風動地起，秋草／

萋以綠四時更　化蒼

暮何速晨風懷苦心、

蟋蟀傷局促蕩滌放遊

情志何爲自結束

萋以綠。四時更（變）化，歲、暮一何速。《晨風》懷苦心、〈《蟋蟀》傷局促。蕩滌放〉情志，何爲自結束。〉

萋已綠：萋，通『凄』，即言『綠已凄』。意指秋風掃過，草的綠意已凄然而盡

《蟋蟀》：《詩經·唐風》篇名。《蟋蟀》是感時之作，勸人勤勉。局促：言所見不大。

《晨風》：《詩經·秦風》篇名。《晨風》是女子懷人的詩，情
結束：即拘束。
調是悲苦的。

燕趙多佳美（人）顏如玉被服羅裳衣當戶理清曲音響一何悲絃急知柱促馳情整中帶

燕趙：指戰國時燕、趙二國。其所在地區，即今河北省北部及山西省西部一帶。後多以『燕趙』指美女或舞女歌姬。

被服：即穿着。被，披。

理：溫習。當時藝人練習音樂歌唱叫做『理樂』。

柱促：琴瑟之音柱調得太緊促，所以導致弦音急切。

燕趙多佳人，美（者）顏如〉玉。被服羅裳衣，當戶〉理清曲。音響一何悲，絃〉急知柱促。馳情整中〉

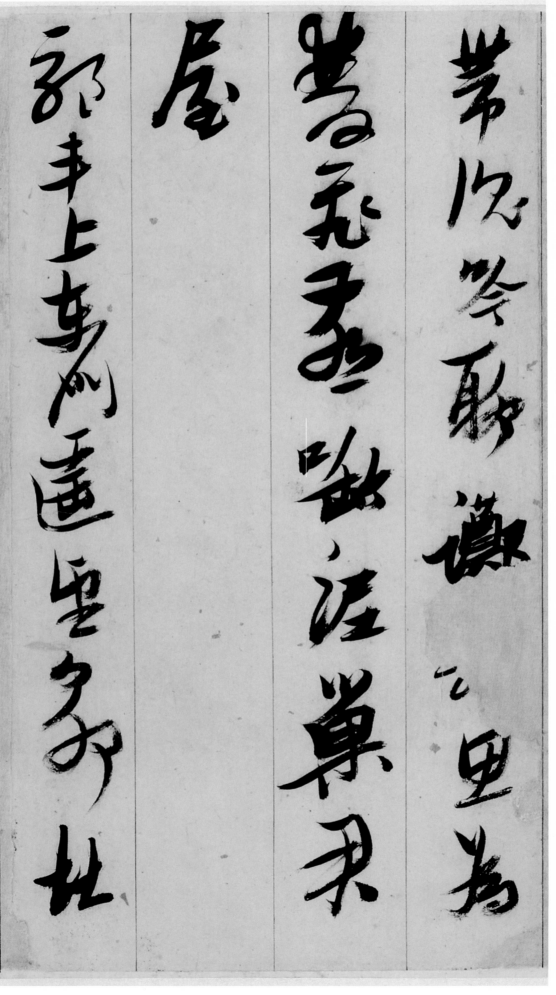

帶，沉吟聊躑（躅）。思爲／雙飛燕，啣泥巢君／屋。／驅車上東門，遙望郭北／

中帶：古代婦女的內衣帶。《儀禮·既夕禮》：「設明衣，婦

人則設中帶。」俞樾《群經平議·儀禮二》：「中帶猶言內帶

也。蓋男子惟外有縉帶而內無帶，婦人則親身之明衣亦有帶

也。以其在內，故謂之中帶。」《文選》李善注：「中帶，中

衣帶。」

躑躅：徘徊不進貌。

上東門：洛陽十二門，城東三門，東北角之門稱爲上東門。

墓白楊何蕭

廣、路、下、有陳死人、杳

長暮潛寐黄泉二千

載、永不、寤、浩浩陰陽移

陳死人：死去已久的人。

杳杳：昏暗幽遠之貌。

潛寐：沉睡。

墓。白楊何蕭蕭，（松）柏夾〉廣路。下有陳死人，杳杳即〉長暮。潛寐黄泉下，千〉載永不寤。浩浩陰陽移，

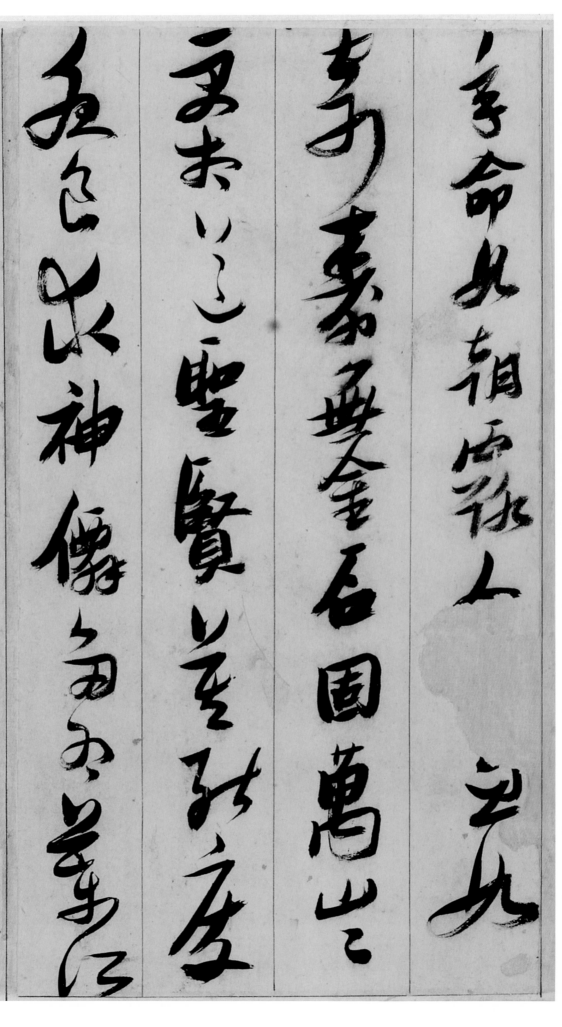

年命如朝露。人（生）忽如／寄，壽無金石固。萬歲／更相送，聖賢莫能度。／服食求神僊，多爲藥所／

忽：急促。

萬歲更相送：形容一代代人交替，萬年無盡。

度：超越。

服食：服用丹藥。道家養生術之一。

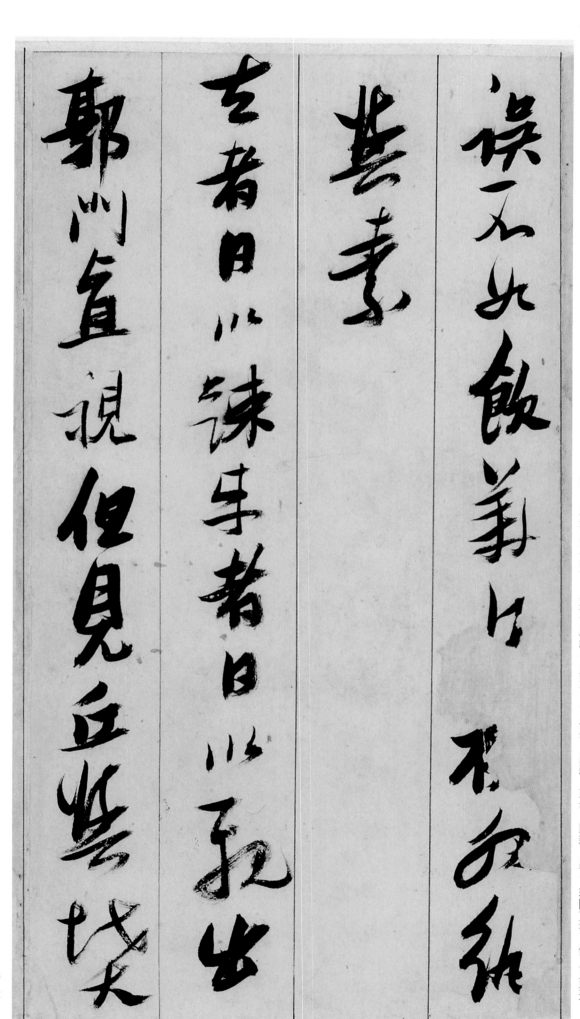

紈與素：即「紈素」，細緻光澤的白綢絹，此代指華美奢侈的服飾。此四句意爲，服食丹藥以求仙之事，反而爲藥所誤以致傷身，不如暢飲美酒，衣著華麗，盡情享受此生。

去者日以疏，來者日以親：疏，同「疏」；親，近。此句意爲逝去的日子漸漸遙遠，老年一天比一天逼近。

誤。不如飲美（酒），（被）服紈／與素。／去者日以疏，來者日以親。出／郭門直視，但見丘與墳。／

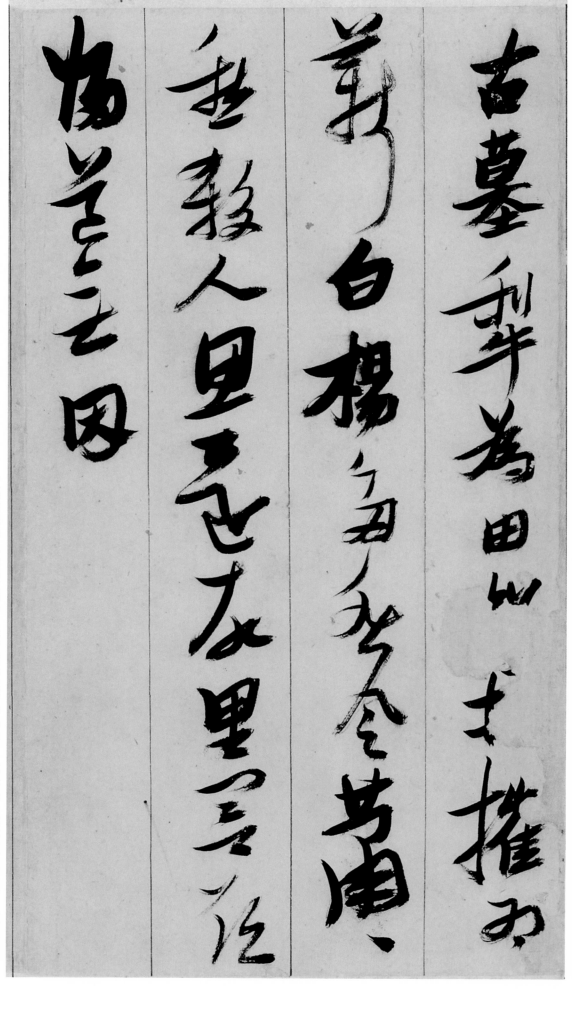

古墓犁爲田，（松柏）摧爲
薪。白楊多悲風，蕭蕭愁殺人。思還故里閭，欲
歸道無因。

摧：折斷。

故里閭：故居。里，古代五家爲鄰，五鄰爲里，後來泛指居所，凡是人戶聚居的地方通稱作『里』。閭，里巷的大門。

生年不満百，常（懷）千／歲憂。晝短苦夜長，何／不秉燭游。爲樂當及／時，何能待來茲。愚者／

來茲：來年。《呂氏春秋‧任地》：『今茲美禾，來茲美麥。』
此指從今往後。

生年不滿百，常懷千

歲憂晝短苦夜長何

不秉燭遊為樂當及

時何能待來茲愚者

愛惜費，但爲後世嗤。儕／人王子喬，難可與等期。／凜凜歲云暮，螻蛄夕鳴／悲。涼風率以厲，游子／

費：費用，此指錢財。

嗤：譏笑，嘲笑，此處指輕蔑的笑。

王子喬：即王子晉。《列仙傳》：「王子喬者，周靈王太子晉也，好吹笙作鳳鳴。游伊洛間，道士浮丘公接上嵩高山。三十餘年後，求之於山上，見柏良曰：『告我家：七月七日待我於緱氏山巔。』至時，果乘鶴駐山頭，望之不可到。舉手謝時人，數日而去。」《太平御覽》：「王子喬者，曾詣鍾山，獲《九化十變經》以隱遁日月，游行星辰。後一旦疾終，營塚渤海山。夏襄時有發王子墓者，一劍在北寢上，自作龍鳴。人無敢近。後亦失所之。王子喬墓在

儕：等期：作同樣的希冀。

凜凜：意爲寒氣甚劇。凜，寒。

云：語助詞，有「將要」之意。

螻蛄：昆蟲名。背茶褐色，腹灰黃色，前脚大，呈鏟狀，適於掘土，有尾鬚。晝伏夜出，以農作物嫩莖等爲食。

率：迅疾。

寒無衣錦衾遺洛浦

同袍與子違獨宿累長

夜夢想見容輝良人重

古歡枉駕惠前綏願得

寒無衣。錦衾遺洛浦，／同袍與我違。獨宿累長／夜，夢想見容輝。良人惠／古歡，枉駕惠前綏。願得／

錦衾：錦緞的被子。洛浦：洛水之
濱。張衡《思玄賦》：「載太華之
玉女兮，召洛浦之宓妃。」這是想
象丈夫另有新歡的意思。

同袍：語出《詩經・秦風・無衣》：「豈曰無衣，與子同袍。王於興師，修我
戈矛，與子同仇。」原指軍中同僚，這裏與上文「錦衾」并用，指夫婦。
違：離別。漢時游子離家，非仕便商，各有苦衷。

注：「良人念昔日之歡愛，故枉駕而迎己。」

枉駕惠前綏：枉駕：屈駕，即對客人來訪之敬辭。枉，屈。惠：賜予。
前綏：車前供人上車之挽繩。古人迎娶時，丈夫駕車迎妻，將緩授妻，
引其上車。此句意指回憶當時結婚時的美好場景。

累：歷經。

願得常巧笑，攜手同車歸：此二句是想象良人夢中之辭。

重闈：深閨。闈，閨門。

常巧笑，攜手同車歸。／既來不須臾，又不處重／闈。亮無晨風翼，焉能／凌風飛。眄睞以適意，／

晨風：鳥名，鸇鳥。《詩經·秦風·晨風》：「鴥彼晨風，鬱彼北林。」《毛傳》：「晨風，鸇也。」

眄睞：環顧、顧盼。眄，斜視。睞，旁視。

晞：遠望、眺望。

徙倚：徘徊。《楚辭·遠游》：『步徒倚而遙思兮，怊惝怳而乖懷。』王逸注：『彷徨東西，意愁憤也。』

慘慄：酷寒、甚寒。慄，顫抖貌。

引領遙相晞。徒倚懷／感傷，垂涕霑雙扉。／孟冬寒氣至，北風何／慘慄。愁多知夜長，仰／

引領遙相晞徒倚懷
感傷垂涕霑雙扉
孟冬寒氣至北風何
慘慄愁多知夜長仰

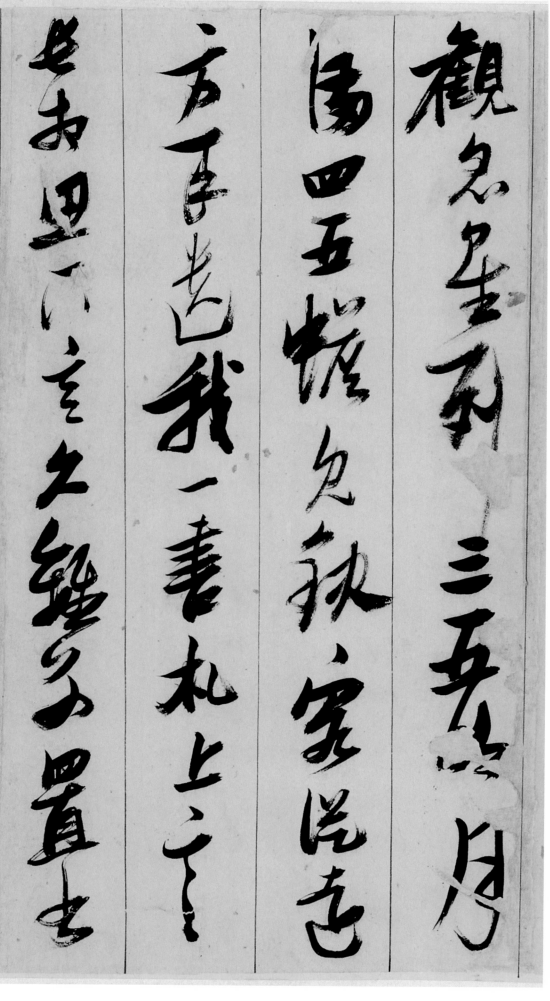

観衆星列。三五明月／滿，四五蟾兔缺。客從遠／方來，遺我一書札。上言／長相思，下言久離別。置書／

三五、四五：即農曆十五日、農曆廿日。此指十五月圓、二十月缺，時間循環往復。

懷袖中三歲字不滅一心

抱區區懼君不識察

客從遠方來遺我一端綺

綺相去萬餘里故人心

置書懷袖中，三歲字不滅：此句意指極爲愛護珍惜。《文選》李善注：『趙簡子少子，名無恤，簡子自爲書牘，使誦之。居三年，簡子坐青臺之上，問書所在，無恤出其書於左袂。』

區區：指忠貞相愛之情。《李陵與蘇武書》李善注：『區區之心，竊慕此爾。』

一端：表布帛數量。古代布帛由兩端相向而內卷，合爲一匹，一端爲半匹，相當二丈長。綺：有紋彩的細綾，絲織品。

懷袖中，三歲字不滅。／一心／抱區區，懼君不識察。／客從遠方來，遺我一端／綺。相去萬餘里，故人心／

尚尔。文采雙鴛鴦，裁／爲合歡被。著以長相思，緣以結不解。以膠投漆／中，誰能別離此。／

尚：猶。尔：如此。

合歡被：織有對稱花紋圖案的聯幅被。象徵男女恩愛。

著以長相思：著，在衣被中填充棉花。長相思，此指絲棉。趙令畤《侯鯖錄》卷一：「被中著綿謂之長相思，綿之意。」楊慎《升庵詩話》卷一：「長想思，謂以絲縷絡綿，交互綱之，使不斷，長相思之義也。」

緣以結不解：緣，延邊裝飾。結不解，不能解開的絲結。象徵相愛永不分離。

以膠投漆：指以膠和漆，黏合固結，再難分離。

明月何皎、长《子羅床帷

憂愁不可羅、攬衣起

從細手り徘云祭云み

早花歸 出户獨

床幃：帷帳。

攬：持。

旋歸：回歸。語出《詩經·小雅·黃鳥》：『言旋言歸，復我邦族。』

明月何皎皎，照我羅床幃。／憂愁不能寐，攬衣起／徘徊。客行雖云樂，不如／早旋歸。出戶獨／

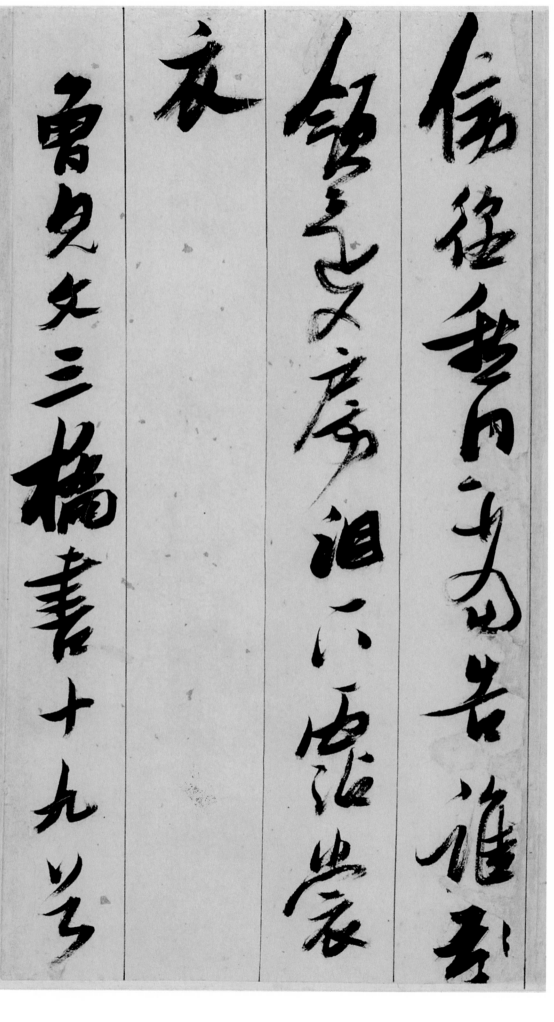

傍徨，愁思當告誰。引
／領還入房，泪下霑裳
／衣。／曾見文三橋書《十九首》。

文三橋：即文彭（一四九八—一五七三），明蘇州府長洲人，
字壽承，號三橋，別號漁陽子、國子先生。文徵明長子。明
經廷試第一，授秀水訓導，官國子監博士。工書畫，尤精篆
刻。能詩，有《博士詩集》。

引領：伸着脖子遠望。

祝京兆：即祝允明（一四六〇—一五二七），明蘇州府長洲人，字希哲，號枝山，枝指生。弘治間舉人。授興寧知縣，嘉靖元年遷應天府通判，後人稱之『祝京兆』。旋辭歸。與唐寅、文徵明、徐禎卿被稱爲『吴中四才子』。工詩文，書法尤善，兼工楷草。有《九朝野記》《前聞記》《蘇村小纂》《懷星堂集》《祝氏集略》等。

學祝京兆，大爲所壓。／暇日書此，縱筆自成，／不復依傍。或猶可免／效顰之誚云耳。／

旋歸：回歸。語出《詩經·小雅·黄鳥》：『言旋言歸，復我邦族。』

學祝京兆大爲所壓

暇日書此縱筆自成

不復依傍或猶可免

效顰之誚云耳

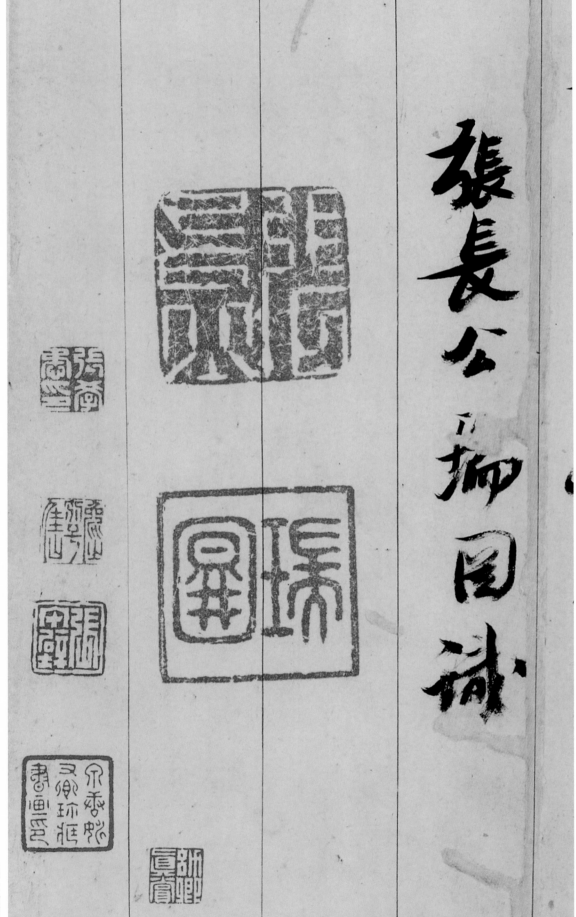

張長公瑞圖識

歷代集評

同時以善書名者，臨邑邢侗、順天米萬鍾、晉江張瑞圖，時人謂邢、張、米、董，又曰『南董北米』。然三人者，不逮其昌遠甚。

——《明史·文苑傳·董其昌》

張瑞圖得執筆法，用力勁健，然一意橫撐，少含蓄靜穆之意，其品不貴。瑞圖行書初學孫過庭《書譜》，後學東坡草書《醉翁亭》，明季書學競尚柔媚，王（鐸）、張（瑞圖）二家力矯積習，獨標氣骨，雖未入神，自是不朽。

——清 梁巘《評書帖》

張二水書，圓處悉作方勢，有折無轉，於古法爲一變，然亦有所本。

——清 梁巘《承晉齋積聞録》

元璐書法靈秀神妙，行草尤極超逸。

——清 秦祖永《桐陰論畫》

世以夫子與先公并稱。先公遒過於媚，夫子媚過於遒。同能之中，各有獨勝。

——清 倪後瞻《倪元璐黃道周書翰合册跋》

倪鴻寶書，一筆不肯學古人，只欲自出新意，鋒棱四露，見者驚叫奇絶。方之歷代書家，真天開蠹叢一綫矣。

——清 倪後瞻《倪氏雜著筆法》

明人中學魯公者，無過倪文公。

——清 吳德旋《初月樓論書隨筆》

明人無不能行書，倪鴻寶新理異態尤多，乃至海剛峰之強項，其筆法奇矯亦可觀。

——清 康有爲《廣藝舟雙楫》

圖書在版編目（CIP）數據

張瑞圖草書古詩十九首卷／上海書畫出版社編．—上海：
上海書畫出版社，2022.1
（中國碑帖名品二編）
ISBN 978-7-5479-2798-4

Ⅰ．①張… Ⅱ．①上… Ⅲ．①草書－法帖－中國－明代 Ⅳ．
①J292.25

中國版本圖書館CIP數據核字（2022）第004947號

中國碑帖名品二編［十八］

張瑞圖草書古詩十九首卷

本社 編

責任編輯 張恒烟 馮彥芹
審 讀 陳家紅
圖文審定 田松青
責任校對 朱慧
封面設計 王崢
整體設計 馮磊
技術編輯 包賽明

出版發行 上海世紀出版集團 ⑨ 上海書畫出版社
地址 上海市閔行區號景路159弄A座4樓
郵政編碼 201101
網址 www.shshuhua.com
E-mail shcpph@163.com
製版 上海久段文化發展有限公司
印刷 上海雅昌藝術印刷有限公司
經銷 各地新華書店
開本 710×889mm 1/8
印張 6
版次 2022年6月第1版
2022年6月第1次印刷
書號 ISBN 978-7-5479-2798-4
定價 52.00元

本書圖片由何創時書法藝術基金會提供